华夏万卷
让人人写好字

U0146180

智慧
人生

吴玉生一书　华夏万卷一编

行楷
XING KAI

上海交通大学出版社
SHANGHAI JIAO TONG UNIVERSITY PRESS

图书在版编目（CIP）数据

智慧人生：行楷 / 吴玉生书；华夏万卷编. —上海：
上海交通大学出版社，2019

ISBN 978-7-313-22063-9

Ⅰ. ①智… Ⅱ. ①吴… ②华… Ⅲ. ①钢笔字–
行楷–法帖 Ⅳ. ①J292.12

中国版本图书馆 CIP 数据核字（2019）第 223385 号

智慧人生(行楷)
ZHIHUI RENSHENG （XINGKAI）

吴玉生 书 华夏万卷 编

出版发行：上海交通大学出版社	地 址：上海市番禺路 951 号		
邮政编码：200030	电 话：021-64071208		
印 刷：成都蜀望印务有限公司			
开 本：889mm×1194mm 1/16	经 销：全国新华书店		
字 数：84 千字	印 张：9.5		
版 次：2019 年 11 月第 1 版	印 次：2019 年 11 月第 1 次印刷		
书 号：ISBN 978-7-313-22063-9/J			
定 价：22.00 元			

目 录

　　自尊并不是自我夸大，唯
我独尊。自信也不是只信自己，
固执成见，走向刚愎自负的道
路上去。人们也不能专信别人，
没有骨气，没有己见，走向盲从
逢迎的道路上去。

——[美国]华盛顿

　　切忌浮夸铺张。与其说得
过分，不如说得不全。

——[俄国]
列夫·托尔斯泰

　　知识就是力量，要借助服
从自然去征服自然。

——[英国]培　根

　　做好事是人生中唯一确
实快乐的行动。

——[英国]西德尼

　　处于优秀状态便
满足的人就像温水中
的青蛙，等你想跳出时
已经晚了。

奋进求索

人生像攀登一座山峰，找山寻路就是一个求索的过程。我们应当在这个过程中保持笃定冷静的心态，学会从慌乱中找到生机。

人的一生可能燃烧也可能腐朽，我不能腐朽，我愿意燃烧起来！

——[苏联]尼古拉·奥斯特洛夫斯基

在奋斗的过程中，常会遭受挫败，唯有坚持到底才能获得最后的胜利。

——[德国]舒勒

人是生命链索的一环，生命的链索是无穷无尽的，它通过人，从遥远的过去伸向渺茫的未来。

——[俄国]柯罗连科

人生最大的幸福就是一辈子有老师。

——[德国]黑格尔

真理是时间的好孩子，不是权威的孙子。

——[德国]布莱希特

生活同寓言一样，不是以它的长短来衡量，而是以它的内容来衡量。

——[古罗马]塞涅卡

勇敢产生在斗争中，勇气是在每天对困难的顽强抵抗中养成的。我们青年的箴言就是勇敢、顽强、坚定，就是排除一切障碍。

——[苏联]
尼古拉·奥斯特洛夫斯基

勇气是一架梯子，其他美德全靠它爬上。

——[美国]卢　斯

许多人得势后就瞧不起比自己地位低的人，这不仅会刺激对方，也会断送多年的友谊。

我赞赏那些具有老人成熟风度的青年，同样也称颂那些具有青年气息的老年人。这样的人，只有躯体会衰老，可思想永远活跃。

——[古罗马]西塞罗

有时候，我们的命运类似冬天里的果树。谁会想到它的枝还将再次吐绿开花，但我们期望着，也知道它们会。

——[德国]歌 德

孤寂最能培养人的才能；人世间的惊涛骇浪，最能磨炼人的品性。

——[德国]歌 德

人的一生总会面临很多选择。有没有勇气迈出第一步，往往是人生的分水岭。

人生一世，总有些片段当时看着无关紧要，而事实上却牵动了大局。

——[英国]萨克雷

对于一个有优越才能的人来说，懂得平等待人是最伟大、最正直的品质。

——[英国]斯梯尔

即使和本业毫不相干的，也要泛览。譬如学理科的，偏看看文学书，学文学的，偏看看科学书，看看别个在那里研究的，究竟是怎么一回事。这样子，对于别人别事，可以有更深的了解。

——鲁迅

对骄傲的人不要谦虚，对谦虚的人不要骄傲。

——[美国]杰弗逊

人生的一切变化一切魅力，一切美都是由光明和阴影构成的。

——[俄国]列夫·托尔斯泰

一个人的价值应当看他贡献什么，而不应当看他取得什么。

——[美国]爱因斯坦

老年时像青年一样高高兴兴吧！青年好比百灵鸟，有它的晨歌；老年好比夜莺，应该有它的夜曲。

——[德国]康　德

只要你善于利用生命就是长久的。

——[古罗马]塞涅卡

机遇

抓住机遇是一种能力，它会帮助你在艰难的跋涉中来一次飞跃，笑对成功。

"唯有埋头，乃能出头"。急于
出人头地的话，除了自寻苦恼
之外，不会真正得到什么。像一
粒种子，你要它长大，就必须先
要经过泥土中挣扎的过程。不
肯受被埋藏的苦闷的话，暴露
在空气中一个短时期之后，就
会永远地完了。

——[法国]罗曼·罗兰

人于居安时，未知其安，及
滨危难始知。

——[明]钱 琦

一切虚伪都像花朵，很容
易枯萎落地。

——[古罗马]西塞罗

做事情最好以低
姿态进入，这样才能打
好基础，蓄足势头，把
事情做好。

人生应为生存而食,不应为食而生存。
——[美国]富兰克林

我们必须接受有限的失望,但是我们决不可失去无限的希望。
——[美国]马丁·路德·金

人生不是一支短短的蜡烛,而是一支由我们暂时拿着的火炬,我们一定要把它烧得十分光明灿烂,然后交给下一代的人们。
——[爱尔兰]萧伯纳

人人都是自己命运的建筑师。
——[古罗马]克劳狄乌斯

成功之路是由决心铺就的。在坚定的决心面前,困难终将坍塌。

在缺乏教养的人身上，勇敢就会成为粗暴，学识就会成为迂腐，机智就会成为逗趣，质朴就会成为粗鲁，温厚就会成为谄媚。

——[英国]洛克

高尚的人无论走向何处，身边总会有一个坚强的捍卫者——那就是良心。

——[英国]司各特

人的快乐——这是最能使人原形毕露的。有的人的性格你很久还捉摸不透，可是只要这个人由衷地纵声大笑起来，你对他的整个性格就会忽然了如指掌。

——[俄国]
陀思妥耶夫斯基

满招损，谦受益。

——《尚书》

种种烦恼皆为我炼心之助，重重危险皆为我练胆之助；随处皆我之学校也。

——梁启超

一个人光溜溜地到这个世界来，最后光溜溜地离开这个世界而去，彻底想起来，名利都是身外之物，只有尽一人的心力，使社会上的人多得他工作的裨益，是人生中最愉快的事情。

——邹韬奋

人生的伟大目标不在于知，而在于行。

——[英国]赫胥黎

遇事找借口的人绝不会主动想办法解决问题，哪怕有现成的办法摆在眼前。

德行的实现是由行为，不是由文字写成的。

——[捷克]夸美纽斯

阴谋陷害别人的人，自己会首先遭到不幸。

——[古希腊]伊　索

生命不可能从谎言中开出灿烂的鲜花。

——[德国]海　涅

生命是每一个人都重视的，可是高贵的人重视荣誉远过于生命。

——[英国]莎士比亚

老实承认不懂的人，比那些假装出伪君子的样子，好像什么都懂，成事不足败事有余的人，还强些。

——[俄国]果戈理

不轻易许诺的人，在践约时是最守信的。

——[法国]卢　梭

对所有的人来说,希望和耐心是两剂特效药,也是人在患难中最可靠的依托和最柔软的靠垫。

——[英国]伯 顿

人的生命,似洪水在奔流,不遇着岛屿、暗礁,难以激起美丽的浪花。

——[苏联]
尼古拉·奥斯特洛夫斯基

假如我的生命重新开头,我要像过去一样生活。我不埋怨既往,也不害怕未来。

——[法国]蒙 田

生活是可爱的,这要看你戴什么眼镜去看它。

——[法国]小仲马

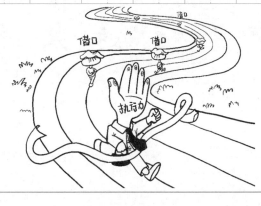

不找借口非常重要,无论是容易还是困难,都需要不找借口就去执行的人。

没有美德就毫无真正的
幸福可言。　　　　　——[法国]卢　梭

如果道德败坏了趣味也
必然会堕落。　　　　——[法国]狄德罗

一切的罪恶最初都是微
不足道，由于相习成风，最后便
不可收拾了。　　　　——[波斯]萨　迪

无论乌鸦怎样用孔雀的
羽毛来装饰自己，乌鸦毕竟是
乌鸦。　　　　　　　——[苏联]斯大林

美德的道路窄而险，罪恶
的道路宽而平，可是两条路止
境不同：走后一条路是送死，走
前一条路是得生，而且得到的
是永生。　　　　　——[西班牙]塞万提斯

一生快活皆庸富,万种艰
辛出伟人。
——[清]王永彬

一个人有了远大的理想,
就是在最艰苦困难的时候,也
会感到幸福。
——徐特立

青春不同于一件新衣,少
穿可以保持常新常美。青春,一
旦有了它,就该日复一日地去
运用它,因为它是会很快消逝
的。
——[英国]福斯特

沧海可填山可移,男儿志
气当如斯。
——[宋]刘 过

成功者与失败者
的区别就是:一个人付
出努力,一个人躲在安
全的避风港。

　　道德常常能填补智慧的缺陷，而智慧却永远填补不了道德的缺陷。

——[意大利]但　丁

　　对坏事的好奇心是一种可诅咒的毛病，是从一切不洁的接触中产生的。

——[法国]缪　塞

　　德可以分为两种，一种是智慧的德，一种是行为的德。前者是从学习中得来的，后者是从实践中得来的。

——[古希腊]亚里士多德

　　有德必有勇，正直的人绝不胆怯。

——[英国]莎士比亚

　　单枪匹马的力量是有限的，无论你获得多么大的成就，都要感谢周围人的帮助。

心灵纯正的人生活充满甜蜜和喜悦。

——[俄国]
列夫·托尔斯泰

无论什么时候只要我们着手干一件事，就应该善始善终地完成它。

——[美国]巴　顿

一定的忧愁、痛苦或烦恼，对每个人都是时时必需的。就像一艘船如果没有压舱物，便不会稳定，不能朝着目的地一直前进。

——[德国]叔本华

生活在希望中的人没有音乐照样跳舞。

——[美国]迪士尼

真正成功的人，不是忙得天昏地暗的人，而是善于利用每一分钟的人。

如果你不去学习，你永远
学不会做任何事情，只会找别
人来替你做。

——[美国]马克·吐温

不学无术，在任何时候，对
任何人都无所帮助，也不会带
来利益。

——[德国]马克思

要想成为有教养的人，就
应当运用自然的禀赋和实践，
此外还宜于从少年时就开始
学习。

——[古希腊]普罗泰戈拉

知识是一种快乐，而好奇
则是知识的萌芽。

——[英国]培　根

你人脉的大小直
接决定了你办事的效
率。

我每看运动会时,常常这样想:优胜者固然可敬,但那虽然落后而仍非跑至终点不止的竞技者,和见了这样竞技者而肃然不笑的看客,乃正是中国将来的脊梁。

——鲁迅

世间只有两条路可以使人达到重大目标或完成伟业,那就是:力量和毅力。

——[德国]歌德

年轻人适合发明甚于判断,适合实施甚于谋划,适合新计划甚于因循旧制。

——[英国]培根

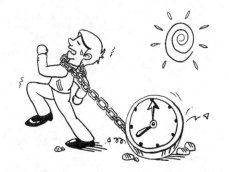

拖延是生命的窃贼、成功的破坏者。想要摆脱它,就得及时行动。

修身养性

我们要用美德和知识的力量来辅助自己的成长，成就自己的人生。因为这些是我们与外物的应接中体现内心谋划的最好方式。

为了求得知识就必须不断地自修。

——[苏联]加里宁

智慧，不是死的默念而是生的沉思。

——[荷兰]斯宾诺莎

不读书就没有真正的学问，没有也不可能有欣赏能力、文采和广博的学识。

——[俄国]赫尔岑

精神上最好的避难所还是书本它们既不会忘了他也不会欺骗他。

——[法国]罗曼·罗兰

读一本好书就是和许多高尚的人谈话。

——[德国]歌德

人若志趣不远，心不在焉，

虽学无成。

——[宋]张　载

并不是因为事情难我们

才不敢做，是因为我们不敢做，

事情才难。

——[古罗马]塞涅卡

一个人如果能对自己过

去的行为及其动机加以反省，

并且觉得其中若干是对的，若

干是不对的，他便是一个有道

德的人。

——[英国]达尔文

人可能糊涂一时，但不可

能糊涂一世。

——[美国]凯　利

克服"我做不到"
的想法。向目标前进，
生活总会给你的努力
以补偿。

摸鱼儿·雁丘词

[金]元好问

问世间、情为何物,直教生死相许?天南地北双飞客,老翅几回寒暑。欢乐趣,离别苦,就中更有痴儿女。君应有语,渺万里层云,千山暮雪,只影向谁去?

横汾路,寂寞当年箫鼓,荒烟依旧平楚。招魂楚些何嗟及,山鬼暗啼风雨。天也妒,未信与,莺儿燕子俱黄土。千秋万古,为留待骚人,狂歌痛饮,来访雁丘处。

离思

[唐]元稹

曾经沧海难为水,除却巫山不是云。取次花丛懒回顾,半缘修道半缘君。

你不能由于别人不能成为你所希望的人而恼怒，因为你自己也不能成为自己所希望的人。

——[英国]托马斯

把痛苦视为生活中最大祸害的人不可能勇敢；把欢乐视为生活中最高追求的人不会自我节制。

——[古罗马]西塞罗

在人生的前半，有享乐的能力而无享乐的机会；在人生的后半，有享乐的机会而无享乐的能力。

——[美国]马克·吐温

不同的胜利可以为我们提供不同的借鉴之路，向赢家学习吧。

一剪梅

[宋]李清照

红藕香残玉簟秋。轻解罗裳，独上兰舟。云中谁寄锦书来？雁字回时，月满西楼。

花自飘零水自流，一种相思，两处闲愁。此情无计可消除，才下眉头，却上心头。

江城子

乙卯正月二十日夜记梦

[宋]苏 轼

十年生死两茫茫。不思量，自难忘。千里孤坟，无处话凄凉。纵使相逢应不识，尘满面，鬓如霜。

夜来幽梦忽还乡，小轩窗，正梳妆。相顾无言，惟有泪千行。料得年年肠断处，明月夜，短松冈。

乐天知命

人生总有成败。当面对失败时，我们应以乐观的心态积极进取，与命运抗争，为自己的人生创造辉煌时刻。

你每发怒一分钟，便失去六十秒钟的幸福。

——[美国]爱默生

早成者未必有成晚达者未必不达。

——[明]冯梦龙

幸福没有明天，也没有昨天，它不怀念过去，也不向往未来，它只有现在。

——[俄国]屠格涅夫

只有一条路可以通往快乐，那就是停止担心超乎我们意志力之外的事。

——[法国]戴高乐

笑声是一种没有副作用的镇静剂。

——[美国]葛拉索

生查子·元夕

[宋]欧阳修

去年元夜时，花市灯如昼。
月上柳梢头，人约黄昏后。今
年元夜时，月与灯依旧。不见去
年人，泪满春衫袖。

雨霖铃

[宋]柳永

寒蝉凄切，对长亭晚，骤雨
初歇。都门帐饮无绪，留恋处，兰
舟催发。执手相看泪眼，竟无语
凝噎。念去去，千里烟波，暮霭沉
沉楚天阔。多情自古伤离别，
更那堪，冷落清秋节！今宵酒醒
何处？杨柳岸，晓风残月。此去经
年，应是良辰好景虚设。便纵有
千种风情，更与何人说？

如生活有千百种形式,每人只能经历一种,羡慕别人的幸福,那是想入非非,即便得到也不会享那个福。

——[法国]纪 德

在成功面前,首先应该想到的是获得成功之前的挫折和教训,而不是成功的赞扬和荣誉。

——[苏联]巴甫洛夫

我觉得人生求乐的方法,最好莫过于尊重劳动。一切乐境都可由劳动得来,一切苦境,都可由劳动解脱。

——李大钊

一切事物都会随着岁月的流逝不断折旧,你赖以存在的知识、技能也一样。

爱是一个光明的字,被一只光明的手写在一张光明的册页上。

——[黎巴嫩]纪伯伦

爱神固然常常造访亭台楼阁,不过对于茅屋陋室也并不是拒绝降临。

——[意大利]薄伽丘

爱就是充实了的生命,正如盛满了酒的酒杯。

——[印度]泰戈尔

友谊与爱情的区别在于:友谊意味着两个人和世界,然而爱情意味着两个人就是世界。在友谊中一加一等于二,在爱情中一加一还是一。

——[印度]泰戈尔

爱情从回顾过去与憧憬未来中吸取养料。

——[法国]雨果

不加功于亡用，不损财于
亡谓。　　　　　　——[汉]班　固

　　奇怪的是，人们在倒霉的
时候，总会清晰地回忆已经逝
去的快乐时光，但是在得意的
时候却对于以往的倒霉时光
保持淡漠而遗忘。　——[德国]叔本华

　　极度的痛苦才是精神的
最后解放者，唯有此种痛苦才
强迫我们大彻大悟。　——[德国]尼　采

　　要成就一件大事业必须
从小事做起。　　　　——[苏联]列　宁

向成功者学习，自
然会激发你向前的勇
气和激昂的斗志。

一对夫妻之间，需有极大的宽容心才能在公众面前相互容忍。

——[法国]莫洛亚

真正的爱情能够鼓舞人，唤醒他内心沉睡的力量和潜藏的才能。

——[意大利]薄伽丘

毫无经验的初恋是迷人的，但经受得起考验的爱情是无价的。

——[俄国]马尔林斯基

爱情是一本永恒的书，有人只是信手拈来，浏览过几个片段；有人却流连忘返，为它洒下热泪斑斑。

——[苏联]施企巴乔夫

把爱情赶出生活，你就赶走了快乐。

——[法国]莫里哀

一个聪明的人造就机会
多于找到机会。

——[英国]培 根

有些人之所以比别人成
功的原因，在于当他们失败时，
他们有毅力及勇气爬起来重
来一次。

——[英国]查斯特菲尔德

要使整个人生都过得舒
适、愉快，这是不可能的，因此人
类必须具备一种能应付逆境
的态度。

——[英国]罗 素

在逆境中，好人自会表现
出闪光的品质；而在顺境中，他
的夺目光彩就会隐没，犹如黑
夜之于星星，逆境会给人带来
荣光。

——[英国]爱·扬格

我对于我们自己内部的倾轧,比对敌人在算计我们,还觉得可怕。

——[美国]华盛顿

正如真金要在烈火中识别一样,友谊必须在逆境里经受考验。

——[古罗马]奥维德

虚伪的友谊犹如你的影子,当你处在阳光下时,它会紧紧地跟着你;一旦你走到阴暗处,它立刻就会离开你。

——[英国]培 根

友情是瞬间开放的花,而时间会使它结果。

——[德国]柯策布

当你立志要干大事时,不妨先放下身段,从低处做起。

　　没有一条通向光荣的道
路是铺满鲜花的。
——[法国]拉封丹

　　一阵爽朗的笑，犹如满室
黄金一样眩人耳目。
——[法国]福楼拜

　　任何人都会发怒——那是
容易的。但是对适当的人以适
当的程度，在适当的时候为适
当的目的，并以适当的方式发
怒——那不是人人都能做到的，
而且不是易事。
——[古希腊]亚里士多德

　　我们越是忙碌，越能强烈
地感受到我们是在生活，越能
察觉到生命的存在。
——[德国]康　德

　　快乐如药石，具有治病的
功效。
——[英国]王尔德

君子不镜于水而镜于人，

镜于水，见面之容，镜于人，则知

吉与凶。

——[战国]墨　翟

人和人之间，最可痛心的

事莫过于在你认为理应获得

善意和友谊的地方，却遭受了

烦扰和损害。

——[法国]拉伯雷

一个人在受到了友谊的

感动去办事的时候，本来胆小

的变得勇敢了，本来怕羞的变

得自信了，懒怠的也肯动了，性

子暴躁的也谨慎小心肯担待

人了。

——[英国]萨克雷

金字塔是用一块块的石

头堆砌而成的。

——[英国]莎士比亚

告诉你使我达到目标的奥秘吧，我唯一的力量就是我的坚持精神。

——[法国]巴斯德

困难对人们有不同的作用，就像炎热的天气一使牛奶变酸，却使苹果变甜。

——[美国]林　肯

一笑解衰容。

——[宋]陆　游

如果你在时机成熟前过急行动，你将必得去擦抹悔恨的眼泪；而如果你放过一次成熟的时机，你将永远抹不干懊丧的眼泪。

——[英国]布莱克

英雄者，胸怀大志，腹有良谋，有包藏宇宙之机，吞吐天地之志者也。

——《三国演义》

我敢说这一点——朋友交好若要情谊持久，就必须彼此谦让体贴。

——[英国]乔叟

经过细心培养的青年人易于接受的第一个情感，不是爱情而是友谊。

——[法国]卢梭

除了一个真心的朋友之外，没有任何一种药剂是可以通心的。

——[英国]培根

我们要能多得到深挚的友谊，也许还要多多注意自己怎样做人，不辜负好友们的知人知明。

——邹韬奋

万两黄金容易得，知音一个也难求。

——《红楼梦》

世界上的事情永远不是绝对的，结果完全因人而异。苦难对于天才是一块垫脚石，对于能干的人是一笔财富，对弱者是一个万丈深渊。

——[法国]巴尔扎克

只有乐观和希望才能有助于我们生命的滋长，能够鞭策我们的奋斗意志，生出无比的力量。

——[德国]康德

人的心灵是有翅膀的，会在梦中飞翔。

——[苏联]高尔基

永远把现在的成就看作成功的一小步，你才能在挑战中取得更辉煌的成就。

只有友谊才能认识你的价值的全面。

——[德国]歌 德

有福不肯与人共享,有祸也不会有人同当。

——[古希腊]伊 索

友谊是两颗心的真诚相待,而不是一颗心对另一颗心的敲打。

——鲁 迅

开诚布公与否和友谊的深浅,不应该用时间的长短来衡量。

——[法国]巴尔扎克

害怕树敌的人,永远得不到真正的朋友。

——[英国]赫兹里特

退一步有时不是懦弱,而是对进攻者最好的反击。

将进酒

[唐]李 白

君不见黄河之水天上来，

奔流到海不复回。君不见高堂

明镜悲白发，朝如青丝暮成雪。

人生得意须尽欢，莫使金樽空

对月。天生我材必有用，千金散

尽还复来。烹羊宰牛且为乐，会

须一饮三百杯。岑夫子，丹丘生，

将进酒，杯莫停。与君歌一曲，请

君为我倾耳听。钟鼓馔玉不足

贵，但愿长醉不复醒。古来圣贤

皆寂寞，惟有饮者留其名。陈王

昔时宴平乐，斗酒十千恣欢谑。

主人何为言少钱，径须沽取对

君酌。五花马，千金裘，呼儿将出

游子吟

[唐]孟 郊

慈母手中线，游子身上衣。
临行密密缝，意恐迟迟归。谁言
寸草心，报得三春晖。

九月九日忆山东兄弟

[唐]王 维

独在异乡为异客，每逢佳
节倍思亲。遥知兄弟登高处，遍
插茱萸少一人。

静夜思

[唐]李 白

床前明月光，疑是地上霜。
举头望明月，低头思故乡。

邯郸冬至夜思家

[唐]白居易

邯郸驿里逢冬至，抱膝灯
前影伴身。想得家中夜深坐，还
应说着远行人。

换美酒,与尔同销万古愁。

沁园春·长沙

毛泽东

独立寒秋,湘江北去,橘子洲头。看万山红遍,层林尽染;漫江碧透,百舸争流。鹰击长空,鱼翔浅底,万类霜天竞自由。怅寥廓,问苍茫大地,谁主沉浮?

携来百侣曾游。忆往昔峥嵘岁月稠。恰同学少年,风华正茂;书生意气,挥斥方遒。指点江山,激扬文字,粪土当年万户侯。曾记否,到中流击水,浪遏飞舟?

但凡在事业上取得成就的人,大都是从简单的工作一步步做起来的。

20

失去了慈母便像花插在瓶子里，虽然还有色有香，却失去了根。

——老舍

你知道用什么方法一定可以使你的孩子成为不幸的人吗？这个方法就是对他百依百顺。

——[法国]卢梭

家庭是社会的一个天然的基层细胞，人类的美好生活在这里实现，人类胜利的力量在这里滋长，儿童在这里生活着，成长着——这是人生的主要的快乐。

——[苏联]马卡连柯

在孩子们的口中和心底，母亲就是上帝的名称。

——[英国]萨克雷

临江仙·送钱穆父

[宋]苏 轼

一别都门三改火，天涯踏尽红尘。依然一笑作春温。无波真古井，有节是秋筠。惆怅孤帆连夜发，送行淡月微云。尊前不用翠眉颦。人生如逆旅，我亦是行人。

江城子·密州出猎

[宋]苏 轼

老夫聊发少年狂，左牵黄，右擎苍，锦帽貂裘，千骑卷平冈。为报倾城随太守，亲射虎，看孙郎。酒酣胸胆尚开张，鬓微霜，又何妨？持节云中，何日遣冯唐？会挽雕弓如满月，西北望，射天狼。

真情岁月

亲情、友情、爱情构成了人生丰富
的感情。亲情给人以支柱，友情给人以
动力，爱情给人以希望。

我们给子女最好的遗产
就是放手让他自奔前程，完全
依靠他自己的两条腿走自己
的路。

——[美国]邓　肯

如果你打了孩子，这对孩
子来讲，无论如何是一种不幸，
不仅是痛苦和伤害而已，并且
养成儿童冷淡的习惯和倔强
的性格。

——[苏联]马卡连柯

家是爱情的中心地，我们
心灵中最好的期望都环绕着
这个中心地。

——[英国]荷　尔

望岳

[唐]杜 甫

岱宗夫如何？齐鲁青未了
造化钟神秀，阴阳割昏晓。荡胸
生曾云，决眦入归鸟。会当凌绝
顶，一览众山小。

永遇乐·京口北固亭怀古

[宋]辛弃疾

千古江山，英雄无觅，孙仲
谋处。舞榭歌台，风流总被雨打
风吹去。斜阳草树，寻常巷陌，人
道寄奴曾住。想当年，金戈铁马，
气吞万里如虎。 元嘉草草，封
狼居胥，赢得仓皇北顾。四十三
年，望中犹记，烽火扬州路。可堪
回首，佛狸祠下，一片神鸦社鼓。
凭谁问：廉颇老矣，尚能饭否？

破阵子·为陈同甫赋壮词以寄之 [宋]辛弃疾

醉里挑灯看剑，梦回吹角
连营。八百里分麾下炙，五十弦
翻塞外声，沙场秋点兵。　马作
的卢飞快，弓如霹雳弦惊。了却
君王天下事，赢得生前身后名。
可怜白发生！

归田乐 [宋]晏几道

试把花期数，便早有、感春
情绪。看即梅花吐，愿花更不谢，
春且长住。只恐花飞又春去。
花开还不语，问此意、年年春还
会否？绛唇青鬓，渐少花前语对
花又记得，旧曾游处，门外垂杨
未飘絮。